丙烯与克笔的

绘画入门书

飞乐鸟 著

人民邮电出版社

北 京

图书在版编目（CIP）数据

丙烯马克笔的绘画入门书 / 飞乐鸟著. -- 北京：
人民邮电出版社，2024.4
ISBN 978-7-115-62812-1

Ⅰ．①丙… Ⅱ．①飞… Ⅲ．①绘画技法 Ⅳ．①J21

中国国家版本馆CIP数据核字(2023)第193882号

内 容 提 要

　　这是一本内容全面的丙烯马克笔使用说明书，将会带读者深入了解丙烯马克笔的特点，全书共3章。第1章介绍了丙烯马克笔的基础知识；第2章则带读者趣玩丙烯马克笔，学会丙烯马克笔的不同用法；第3章教读者用丙烯马克笔手绘生活，超多玩法一次性统统教会！

　　本书适合没有绘画基础，同时又对丙烯马克笔感兴趣的大众读者使用，也适合想熟练使用此画材的专业插画师使用。

◆ 著　　　　飞乐鸟
　　责任编辑　许　菁
　　责任印制　周昇亮
◆ 人民邮电出版社出版发行　　北京市丰台区成寿寺路 11 号
　　邮编　100164　电子邮件　315@ptpress.com.cn
　　网址　https://www.ptpress.com.cn
　　北京九天鸿程印刷有限责任公司印刷
◆ 开本：787×1092　1/16
　　印张：6　　　　　　　　　　2024 年 4 月第 1 版
　　字数：119 千字　　　　　　 2024 年 4 月北京第 1 次印刷

定价：59.90 元

读者服务热线：(010)81055296　印装质量热线：(010)81055316
反盗版热线：(010)81055315
广告经营许可证：京东市监广登字 20170147 号

● 丙烯马克笔可以理解为便携的丙烯颜料，其主要成分就是一种高色素含量的水性丙烯颜料，因此它比普通马克笔更具覆盖性和防水性。基于其特性，丙烯马克笔的适用范围很广，它能在多种材质上使用，如木材、纸张、玻璃、布料等，是一种包容性很强的画材。

● 这是一本丙烯马克笔的入门教程，书中从丙烯马克笔的基础使用方法，包括如何开笔、如何涂画色块等讲起，再通过 14 个不同类型的案例，展示丙烯马克笔良好的延展性。最后一章介绍手工拓展的内容，既深入地表现了丙烯马克笔在多种媒介上的呈现效果，又介绍了更好玩、更有趣的材料融合的内容。

● 书中对于丙烯马克笔的使用方法介绍仅算抛砖引玉，案例里一些细节的绘制并未体现，希望大家在阅读之后多尝试丙烯马克笔的新用法，去发现更多的创作乐趣。

飞乐鸟

目 录

1 第 1 章
丙烯马克笔基础知识

丙烯马克笔
基础知识

丙烯马克笔介绍

画笔的相关知识

笔头

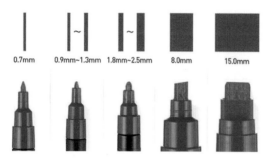

0.7mm 0.9mm~1.3mm 1.8mm~2.5mm 8.0mm 15.0mm

部分画笔的笔头是可替换的，一般可替换笔头的画笔都会额外带有一支笔芯。

画笔套装

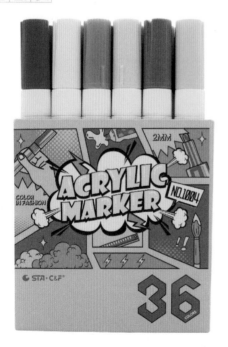

绘画笔记

优点1：具备丙烯颜料的强覆盖力

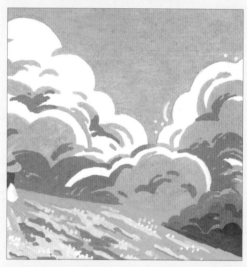

优点2：颜色鲜艳

鲜艳度低

彩铅

普通马克笔

丙烯马克笔

鲜艳度高

丙烯马克笔的主要成分是一种高色素含量的水性丙烯颜料，而普通马克笔是油性的，覆盖力弱。丙烯马克笔具有防水、覆盖力强、颜色鲜艳、应用范围广等特点，它不受绘画载体的限制，可绘制于多种物体的表面，如木材、玻璃、亚克力、棉布等材质的物体。

丙烯马克笔的应用范围

创作题材变化

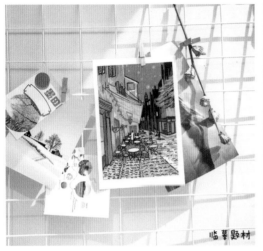

临摹题材

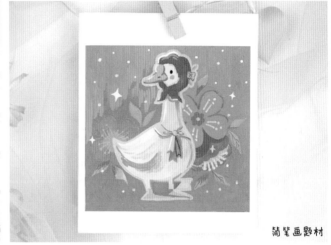

简笔画题材

载体变化

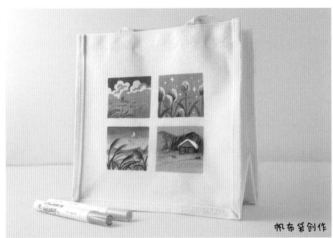

帆布袋创作

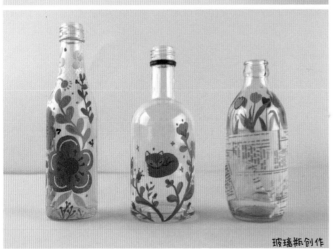

玻璃瓶创作

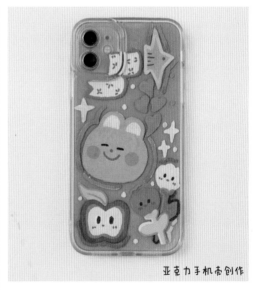

亚克力手机壳创作

丙烯马克笔的应用范围非常广，其用法可大致分为两种，一种是在纸上创作，另一种则是在不同的材质上创作，如上面两幅图展示的都是在纸上作画的效果，其余三幅图展示的则是在不同材质上创作的效果。但不管采用哪种方式，丙烯马克笔适用的画风都非常多样，如风景插画、简笔画、涂鸦、速写等。

丙烯马克笔和丙烯颜料的区别

工具对比

丙烯颜料及画笔展示

不需要准备其他工具

丙烯马克笔展示

丙烯马克笔和丙烯颜料其实可以理解为一种画材，因为丙烯马克笔实际上就是用丙烯颜料做的便携式绘画马克笔。二者均具有强覆盖力和防水性，唯一的区别是丙烯颜料可以互相调和，色域比丙烯马克笔更广，使用起来也更自由，但也因为要调色，使用丙烯颜料作画时需要准备的工具更多。两者结合使用，可适应更多情况。

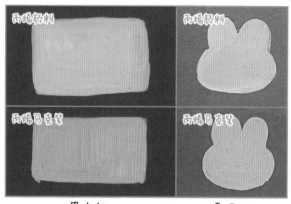

覆盖力对比

覆盖力是指颜料遮盖其他底色的能力，覆盖力越强，颜料在不同物体上的显色能力越好。丙烯马克笔和丙烯颜料均具有强覆盖力，可在黑卡纸、透明PVC、布料、亚克力等材质上作画，且显色效果不会有太大的区别。不过丙烯颜料干得比较快，调色时也就需要快一些。

黑卡纸　　　　　　　透明PVC
　　　　　　　　　　手账书衣

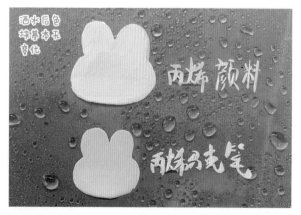

防水性对比

二者的防水性都相对较好，在用二者绘制的图案上喷洒上水，并用纸巾擦拭干净，颜色基本不会被擦掉。但是需要注意，不同品牌丙烯马克笔的防水性有一定的差异，后续小节中有详细的防水性测试展示。

丙烯马克笔和普通马克笔的区别

覆盖力对比

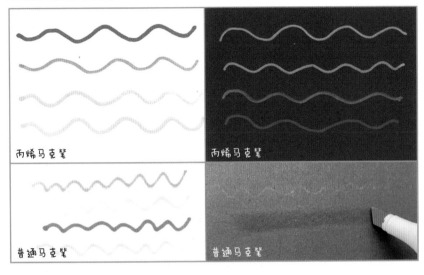

在白色彩铅纸上涂画时，丙烯马克笔和普通马克笔的痕迹看起来没什么区别，但从它们在黑卡纸上的对比效果可清晰看出覆盖力的差异。丙烯马克笔具有强覆盖力，在黑卡纸上的显色效果更好，而普通马克笔覆盖力较弱，只能呈现出浅色的痕迹。

透纸性对比

因为丙烯马克笔具有强覆盖力，所以在白纸上涂画的时候，颜色不会洇也不会透，而是附着在纸面上。普通马克笔在克数较低的纸上涂画时，纸张背面会直接透出颜色。

丙烯马克笔纸张正面效果　　丙烯马克笔纸张背面效果　　普通马克笔纸张正面效果　　普通马克笔纸张背面效果

绘画笔记

因为覆盖力的差异，普通马克笔叠色后会呈现出两色混合的效果，而使用丙烯马克笔叠色，浅色色块会直接覆盖在深色色块上。

普通马克笔叠色效果　　　　丙烯马克笔叠色效果

1.2 丙烯马克笔及纸张的选择

丙烯马克笔品牌介绍

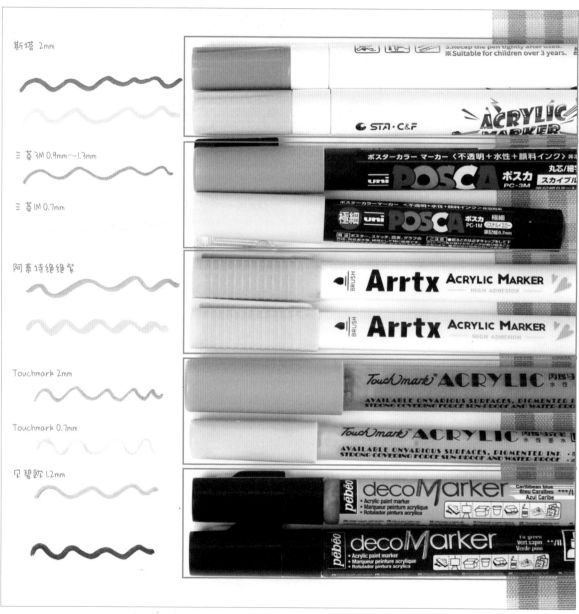

斯塔 2mm

三菱 3M 0.9mm~1.3mm

三菱 1M 0.7mm

阿素特绝绝紫

Touchmark 2mm

Touchmark 0.7mm

贝碧欧 1.2mm

上面列举了一些市面上常见的丙烯马克笔，部分做了笔头的粗细对比。一般来说，创作丙烯作品需要一套笔头相对粗一点的画笔，如三菱3M，笔头粗细为0.9mm~1.3mm，它可以满足大部分画面的绘制需要。此外还需要几支绘制细节专用的细笔头画笔，如三菱1M，笔头粗细为0.7mm，用于点缀元素的绘制。若需要绘制16K左右的画幅，可能需要笔头更粗的画笔，如三菱5M，笔头粗细为1.8mm~2.5mm，用它铺色会更快。

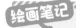

绘画笔记

本书所用的丙烯马克笔主要是斯塔的36色丙烯马克笔套装，其笔头粗细为2mm，能满足32K左右画幅的绘制需要。如有细节刻画需要，还可配备几支笔头粗细为1mm的常用色画笔。

各品牌丙烯马克笔在不同材质上覆盖力的对比 ————

黑卡纸

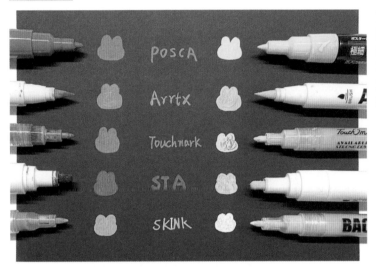

丙烯马克笔能在黑卡纸、木板、纺织物、陶瓷、亚克力板等材质上作画，表现力非常强。我们可从对比图看出，斯塔的丙烯马克笔在各种材质上的覆盖效果都很好，其次是SKINK、阿泰诗和三菱，覆盖力相对弱一些的是Touchmark。

木板和亚克力板

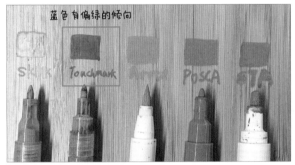

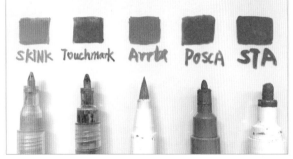

仿陶瓷调色盘

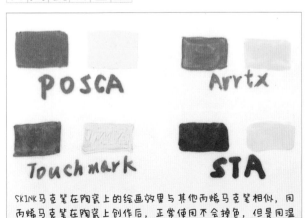

SKINK马克笔在陶瓷上的绘画效果与其他丙烯马克笔相似，用丙烯马克笔在陶瓷上创作后，正常使用不会掉色，但是用湿布擦会掉色。

绘画笔记

防水性最弱

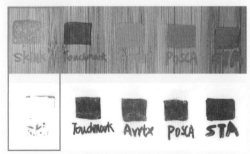

防水性测试：在木板和仿陶瓷调色盘上画好色块后，喷洒清水，然后用纸巾轻轻擦拭，可明显看出不同品牌丙烯马克笔的防水性是不同的。

丙烯马克笔的开笔指南

摇晃新笔

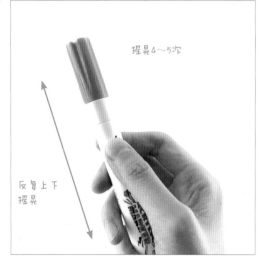

摇晃4~5次

反复上下摇晃

摇晃画笔是丙烯马克笔开笔时非常重要的一个环节，这是因为未使用过的新笔，水油会分离，摇晃画笔能让水油充分融合，这样在后续涂画时才能保证出水的流畅性。

对于已经开过的但长时间未用的画笔，在重新使用的时候，也需要先摇晃再使用。

在画笔出水不太顺畅的时候，也可通过摇晃的方式解决这一问题。

按压笔头

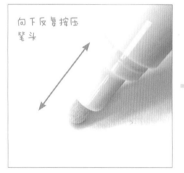

向下反复按压笔头

直至墨水染满笔头

试画色块

摇晃画笔结束后，打开笔帽，将笔头放在纸面上按压，笔头会自然伸缩，按压3次左右，颜料会顺着笔头自然地流出。等到墨水染满笔头，在纸上涂画一下，看看画笔出水的流畅度是否有问题。如果顺利出水，开笔就结束了；如果未顺利出水，就继续按压笔头，直至顺利出水。

绘画笔记

打开笔帽就可以直接绘制

颜色展示

现在部分品牌也会做软头的画笔，以帮助用户免去摇笔、按压笔头的开笔过程，让丙烯马克笔的使用变得更简单。但这类画笔的覆盖力相对会弱一点。

纸张的选择方法 ——————————————

选择纸张时要考虑的因素

纸张的纹理

素描纸

水彩纸

纸屑较多

马克笔专用纸

彩铅纸

绘画笔记

马克笔专用纸　彩铅纸

利用铅笔平涂，可明显看出中粗纹的马克笔专用纸上的纹理比彩铅纸上的纹理更粗，因此用丙烯马克笔在马克笔专用纸上涂画时，产生的纸屑更多。

通过4种纸张的对比结果可知，丙烯马克笔在不同的纸张上均可进行创作，但是在不同的纸张上所呈现的效果会有一定的差异，比如在马克笔专用纸上涂画时颗粒感最强，因为这里使用的马克笔专用纸是中粗纹的，涂画时容易带起纸屑。从纹理和价格两方面综合考虑，选择纹理细腻一些的水彩纸或者彩铅纸更合适，彩铅纸相对贵一些。大家可根据自身需求进行选择。

纸张的克数

240g彩铅纸

160g素描纸

小于160g道林纸

纸张太薄了，3次混色之后背面会有一点透色，且正面还有皱纸的情况出现。

纸张的克数反映纸张的厚度，克数越低纸张越薄，反之，克数越高纸张越厚。上面分别展示了使用丙烯马克笔在3种不同克数的纸张上进行混色的效果，可得出结论：当纸张克数越高的时候，混色效果越自然、越好，特别是进行3次以上的混色时，低克数的纸张会出现皱纸和背面透色的情况。因此使用丙烯马克笔绘制时，若混色次数较多，选择240g及以上的纸张比较合适。

丙烯马克笔除了可以在传统绘画纸上进行创作外，还可在牛皮纸或黑卡纸上进行创作。牛皮纸常用于制作各种购物袋，右图所示就是在牛皮纸上进行的涂鸦测试，可看出其显色效果较好、颗粒感不明显，这也从侧面反映出丙烯马克笔的使用范围非常广。我们可以用它在闲置的购物袋上进行创作。

丙烯马克笔在牛皮纸上的显色效果较好，能很好地覆盖底色，不透色，且色块无明显颗粒感。

纸张形态的选择

袋装彩铅纸，量多且价格更低

线装本，可单张使用

封胶本，可180°平铺

通过前面的材料讲解及展示可知，丙烯马克笔对绘画时使用的纸张无太多要求。因此对于纸张的选择，我们可从便携性、价格、装订方式等方面着手。如果是大量练习且无外出的需要，可选择量多便宜的袋装彩铅纸。线装本的价格一般要高一些，但线装本方便携带，适合外出绘画，也可以画完后撕下来做展示。如果需要多次叠加颜色，可选择封胶本，其不用装裱也不易起皱。

绘画笔记

在做手账的时候，可用丙烯马克笔绘画或者写字。手账的纸张一般较厚，用丙烯马克笔涂画并不会发生透纸洇墨的现象。但是最好画一些简单的平涂图案，这样干得快，同时也更适合添加文字。

1.3 丙烯马克笔的绘画技巧

色块的平整表现

色块不平整

边缘毛刺明显

色块平整

上下匀速运笔

用丙烯马克笔平涂色块的时候，要想得到一个平整的色块，需要注意两点：一是要保证涂色画笔中水油混合均匀，这样涂色时出水更均匀流畅；二是运笔要匀速，尤其是涂大面积的色块时，要有耐心一些，不能因求快而涂画得太着急，否则容易出现大面积留白的情况。

要点 **1**

大面积平涂色块的时候，容易出现小面积留白的现象，此时可趁纸面未干，迅速填色将其补充完整。

要点 **2**

画面中的颜色干透后出现不平整的情况时，可重新平涂一遍，以保证色块的平整。

绘画笔记

并不是所有画面都需要将色块涂画得特别平整，适当保留一些笔触，能增强画面的手绘质感，同时画面也更有速写的感觉。

影响色块平整的因素

纸张起毛

纸张起毛，色块呈有颗粒感

平涂时，笔头会带起纸张的纤维，即纸张起毛，这会导致画面中出现小颗粒，让色块看起来不够平整。纸张是否会起毛主要取决于纸张的材质。用丙烯马克笔创作时要尽量选用光滑且纹理感较弱的纸张。若纸张起毛对画面整体效果无太大的影响，可以后期借助软件微调。

笔触太干

色块太干

颜色无法覆盖

在黑卡纸上的覆盖力不佳

在纸张统一的情况下，这些问题都是画笔涂出来的颜色太干导致的。解决方案是等纸面干透后，摇匀画笔，重新设色，如下方"绘画笔记"展示的步骤。
还有一种情况是画笔确实没墨了，需要更换。

 绘画笔记

出现色块涂画不平整的问题时，有一个汪用的解决方法，即先摇晃画笔，让水油充分融合，再按压笔头检查出水是否顺畅，最后匀速运笔涂画色块。这个方法能很好地解决色块不平整的问题。

绘制自然的渐变效果

干渐变效果的绘制方法

线条渐变

点状渐变

丙烯马克笔的干渐变技法是指当第一层底色干透后，用线状或点状元素叠涂第二层颜色，从而画出颜色自然过渡的渐变色块。这种方法相比湿渐变技法更简单、易控制，唯一需要注意的就是一定要等底色干透再叠加新色。干渐变技法常用于湖面、树叶、草地等的绘制，点状或线状元素的密度是可调节的。

干渐变效果的应用

上图中的湖面就是利用干渐变技法绘制的，先用不同的颜色穿插完成湖面底色的绘制，再叠涂新的浅蓝绿色，使用点状和线状的方式添加湖面的渐变波纹，以及表现湖面波光粼粼的质感。干渐变技法的应用范围比较广，实际使用时其形式并不局限于上文的展示，大家可在掌握基础用法后，灵活使用。

湿渐变效果的绘制方法

湿混色渐变

湿涂抹渐变

丙烯马克笔的湿渐变技法是在底色未干时使用的，分为两种：第一种是趁底色未干时，用两种颜色混色绘制渐变效果；第二种则是先涂好两个或三个色块，趁底色未干时快速用手指轻轻往一个方向涂抹，从而形成渐变效果。无论采用哪种湿渐变技法，都一定要在底色未干的状态下进行后续的渐变效果绘制。

绘画笔记

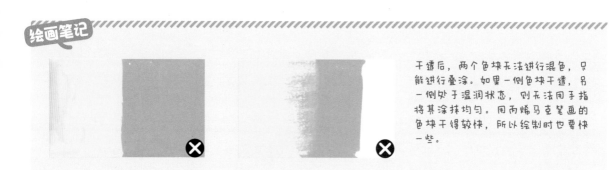

干透后，两个色块无法进行混色，只能进行叠涂。如果一侧色块干透，另一侧处于湿润状态，则无法用手指将其涂抹均匀。用丙烯马克笔画的色块干得较快，所以绘制时也要快一些。

湿渐变效果的应用

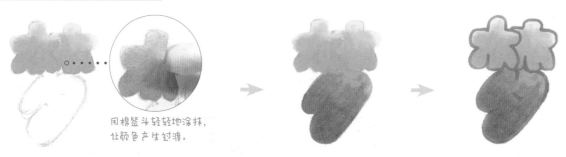

用棉签头轻轻地涂抹，让颜色产生过渡。

湿渐变技法常用于文字的上色，可以让文字的颜色变得更梦幻，同时也是一种扩大色域的方法。具体操作是先挑选好需要的颜色，在文字相应的位置涂画，趁湿将两色混合在一起，这里可以用手指涂抹，也可用棉签辅助。使用相同的方法绘制各种颜色的渐变效果，最后勾勒文字的轮廓即可。

叠色的方法

基本的色彩原理

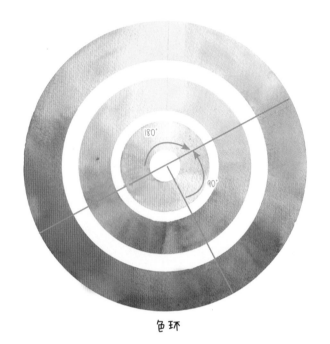

色环

近似色：指色环上夹角小于等于90°的两种颜色。将近似色搭配使用，呈现的画面效果素和统一。近似色配色是常用的配色方式，且不易出错。

对比色：指色环上夹角为120°~180°的两种颜色。其中夹角为180°的两种颜色互为补色，对比最强烈。

色相指颜色所呈现出来的质的面貌，是人们对颜色的直观感受。
色环就是由不同的颜色构成的环形或条形色彩序列。了解颜色在色环上的分布规律，便于后续创作时挑选适宜的颜色进行绘制。

叠色的小窍门

改变混合的黄色的色相

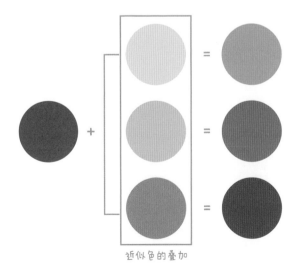

近似色的叠加

改变混合的黄色的明度

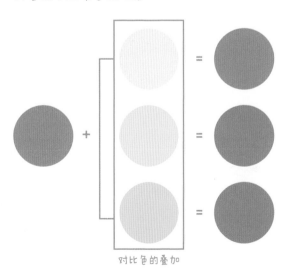

对比色的叠加

对比色相互叠加会产生不同明度的灰色，常用于阴影或暗部的绘制。近似色相互叠加产生新的颜色，可以扩充丙烯马克笔的色域。这两种叠色方法大家都可了解一下，选择更适合自己画面的方法。

创造新色的叠色方法

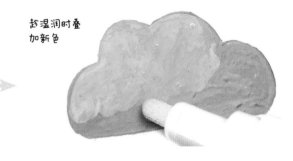

趁湿润时叠
加新色

绘画笔记

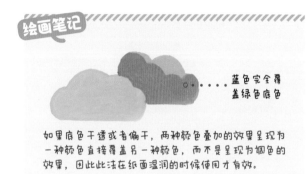

蓝色完全覆
盖绿色底色

如果底色干透或者偏干，两种颜色叠加的效果呈现为
一种颜色直接覆盖另一种颜色，而不是呈现为烟色的
效果，因此此法在纸面湿润的时候使用才有效。

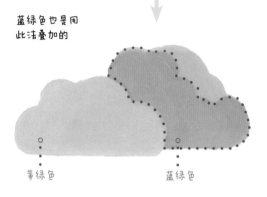

蓝绿色也是用
此法叠加的

黄绿色 蓝绿色

丙烯马克笔本身的颜色种类是有限的，为了让画面的颜色更丰富细腻，我们可尝试使用叠色的方法来调出新色。具体
操作是：先平铺一种颜色，趁底色未干的时候，在底色上叠加另一种颜色。两色混合会自然地产生新的颜色。颜色相
互叠加的原理就是前面所讲的叠色原理，上面展示的就是近似色叠加的结果。

叠色的实际应用

黄色和紫色互为对比色，可
间隔一定的距离使用

底色干透后叠加细
节颜色

叠色比较适合在小面积的画面中使用，因为丙
烯马克笔画的颜色干得比较快，如果涂画的画
面较大，可能来不及制作混色效果。不过这不
是绝对的，大家在创作时可多尝试这些基本的
技法。

上图中星球的底色利用近似色叠加和对比色叠
加的方法得到，等底色干透后，再利用叠涂的
方式增补画面细节。

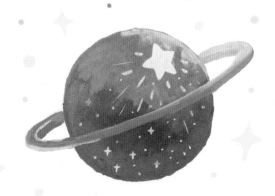

加白色或灰色调色

加白色提高明度

加白色是提高颜色明度最常用的方法之一，具体操作是：先挑选一种颜色涂画在相应的位置，趁底色未干时，在上面轻轻地覆盖一层白色，最终会得到一个浅色色块。此法的原理与叠色的原理一致，都是两色混合后产生新的颜色。此法常用于画面局部提亮。

趁底色未干时

轻轻覆盖一层白色，白色越多，颜色越浅

加灰色降低饱和度

加灰色的原理与加白色的原理一致，趁底色未干的时候，添加灰色可降低饱和度，使颜色变灰。此法可用于暗部的表现。

加灰色有两种方法：一种是上面介绍的先涂底色，再趁湿叠加灰色；另一种是先涂灰色，然后往上叠加不同的颜色。两种方法呈现的效果其实差不多，创作时挑选习惯使用的方法即可。还需注意的是，使用的灰色不同，叠加后的效果也会有所差异。

加白色或灰色调色的实际应用

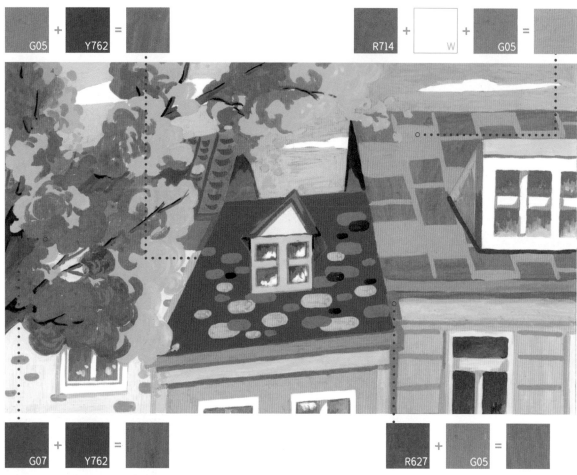

G05 + Y762 =

R714 + W + G05 =

G07 + Y762 =

R627 + G05 =

在复杂画面的创作中，为了让画面颜色过渡得更细腻，我们可利用调色的方法来丰富颜色。上图中的暗部多是通过调整颜色混合的比例或灰色的深浅，降低原有颜色的饱和度绘制而成的，比如使用同一种棕色与不同深浅的灰色调和，得到不同色相的色块，从而达到丰富画面左侧暗部颜色的目的。

绘画笔记

高部多同浅色表现

加白色提高边缘

暗部颜色偏暗

加白色提高明度的方法还可用于柔和边缘，制作一种发光的画面效果，比如上图中云层的边缘。因为画面中云层的暗部大面积地使用灰色，所以在云层的边缘使用亮色，同时加入白色进行过渡和提亮，可增强画面的明暗对比效果。

用笔触表现不同物体的材质

粗糙质感的表现

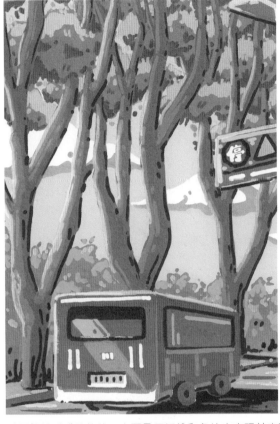

分析树干质感

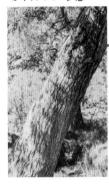

刻画之前先找一张树干的照片，可见其表面较为粗糙，条状纹理明显，受光处色块分区明确。

转手绘表现

先用不同颜色从亮到暗画出树干形态。

等底色干后，再用深色强调明暗变化，增强体积感。

对于粗糙质感的物体，主要是用短线和色块来表现其表面的斑驳不平整感，刻画时可先用不同颜色的色块将物体的明暗关系表现出来，再利用排短线的方式加强质感。如上图中的树干，粗糙的树皮就是利用不同颜色的长短线交错排列表现的，线条在明暗部都有分布，排列的时候注意疏密有致。

毛发质感的表现

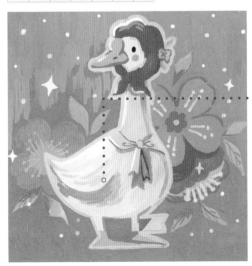

顺着身体结构添加毛发

亮部用稀疏的长短弧线概括。

用不同颜色的线条强调身体的转折部分。

在绘制动物的时候，其毛发特征是刻画的要点之一。绘制的方法是先用色块将底色铺好，再用长短直线或长短弧线，顺着身体结构一簇一簇地绘制，表现毛发的柔顺感。

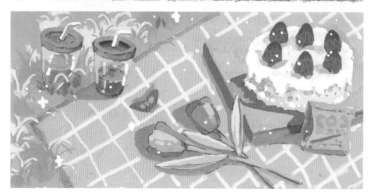

光晕的表现

转为黑白效果后，可明显看出画面明暗关系的变化。

光晕的表现主要是利用明暗对比来突出白色光斑。在有光晕的画面中，前景一般是比较实的主体，如左上图中的郁金香花丛。此时背景中的笔触其实是比较少的，用深浅不同的色块将明暗关系明确后，就用浅色或白色画一些圆形，以表现光晕。

光滑质感的表现

奶油的光滑质感

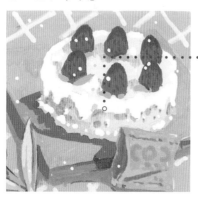

线条圆润

从实物照片可知，奶油比较滑腻，表面没有粗糙的颗粒质感，上色时用色块将轮廓表现出来即可。暗部的色块也不宜过多，笔触一定要少。

杯子的光滑质感

刻画透明物体时，可先将物体的形态整体画出来，再根据周围的环境，调整物体内的色块形态。上图中杯内的形状就是后面添加的，这里同样要控制笔触数量。

光滑的物体有透明和不透明的区别，比如奶油就是不透明的光滑物体，杯子就属于透明的光滑物体，两者在刻画上有一定的区别。浅色奶油的刻画主要是用色块将其光滑质感表现出来，而透明的杯子因为能映现周围的环境，所以在刻画时要将环境一并考虑进去，颜色会更丰富多样。

制作一张专属的丙烯马克笔色卡

在使用丙烯马克笔前先制作一张色卡，有助于更好地选色、辨色，提前确定想要的上色效果。

Y001	Y501	F01	Y906	G906	Y608
Y611	R205	R605	R108	R417	R305
R714	R835	B303	B215	B117	B028
B802	G210	B815	R627	G127	Y332
Y762	G05	G07	S	M01	M08
Y107	F02	F04	F23	F05	W

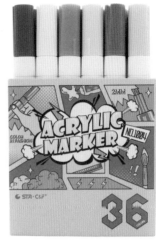

斯塔的36色丙烯马克笔套装

本书案例中所用的绘制工具主要是斯塔的36色丙烯马克笔套装，如果有条件可尽量选择更多颜色的套装。左图最后一排的前5种颜色为荧光色，但荧光效果无法在扫描和印刷后保留，此处特做解释。

这套画笔笔头偏粗，在刻画细节的时候还可选用一些笔头更细的画笔搭配使用。

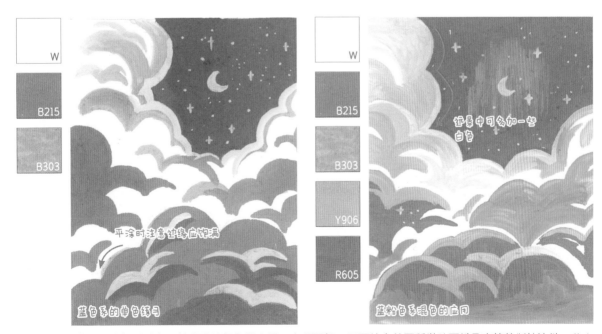

色卡制作完成后，我们对手中画材呈现的颜色就有了一定的了解，下面结合前面所学的丙烯马克笔绘制技法做一些小练习。上面这两幅图构图相似，但采用的上色方式和颜色有些微差别，最终呈现的效果也有一定的差异。大家可利用这种方式进行对比练习，让自己更熟悉丙烯马克笔的使用方法。

提高创作能力的技巧

不同风格作品的构图讲解

常见的插图构图形式

树木以垂直线为参考线，分布于画面中

以水平线为参考线，将画面进行上下分隔

垂直线构图：以垂直线为参考线，常用于表现树林、建筑等主体的插画中，能营造空间上的纵深变化。

水平线构图：以水平线为参考线，常用于表现大自然的广阔与平静，如大海、平原等；不同位置的水平线能营造出不同的空间感。

S形的河流，从前往后引导视线

S形构图：画面以S形进行延伸，可以强调空间的变化，引领观者的视线变化，这一构图形式常用于表现河流、铁轨、道路等。

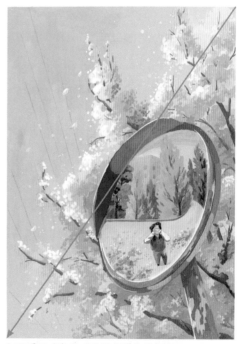

利用图形或色彩将画面分隔为两部分

四周以植物作为前景元素，围在兔子周围

框式构图：利用植物、门窗等元素围在主体周围，形成一个视觉中心，使画面的重点被呈现得更加清晰，让画面的聚拢性更强，主体更突出。

对角线构图：分为两种，一种是将主要元素放置在对角线上，另一种是利用图形或色彩对画面进行对角线分隔，对角线构图形式具有主次分明、主体突出、色彩平衡的特点。

常见构图形式实例

框式构图

利用火车车窗作为前景框架，将景物放置于框架内，以表现一种从内向外看到风景的场景。观者通过车窗观看风景，视线自然而然就落在了框架内。

框式构图是指利用各种元素，如门窗或一些装饰性的动植物元素作为前景框架，把主要的场景置于框架内，从而达到让观者的视线集中于框架内的目的。此外，利用框架内外场景的变化，可增强画面的空间感。

引导线构图

X形构图是指从一个中心点向外发射的构图形式，采用这种构图形式的画面空间感强，有纵深感，能让观者感觉画面内容更丰富。

引导线构图是可以让画面里的对象相呼应形成整体，以引导观察者视线移动。引导线构图包括对角线构图、S形构图、X形构图等。左图采用的就是X形构图。

故事分镜头构图形式解析

故事性构图的形式

将大的长方形框作为第一格，小一些的长方形框并排放在下面，可展示更多的画面内容。

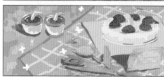

3个相同的长方形框从上至下并排放置，属于常规的布局形式。

绘画笔记

分镜构图的形式不唯一，利用几何形状可形成多样的构图形式，从而让画面的组合变得更灵活。

故事性构图其实就是分镜构图，即利用不同格子的画面构建一个有故事感的连续性画面。创作时，我们可利用长方形框来辅助理解，借用长方形框将画面拆成几部分，然后在这些长方形框内画出相应的内容，上面展示的就是常见的长方形框划分形式。

故事性构图的要点

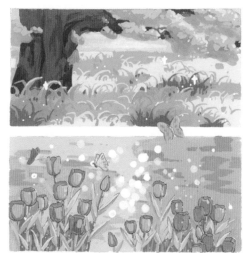

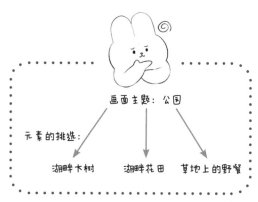

画面主题：公园

元素的挑选：

湖畔大树　　湖畔花田　　草地上的野餐

左侧3个画面只有间接联系，属于"公园"主题下的不同画面片段。蝴蝶作为画面的突破元素，打破常规的构图形态。间接联系的画面要能引起观者的共鸣。

分镜构图的要点是各画面之间要有一定的联系，不能将毫无关联的画面组合在一起，否则会让整体画面看起来比较割裂。分镜构图元素的常见选择方式有两种：第一种是各格子内的元素有直接的联系，或者画面表现连续的故事片段；第二种是格子内的元素属于同一个主题，各元素间只有间接联系。无论采用哪种方式，不同格子内的画面均有一定的联系。

用丙烯马克笔绘制常见物体的方法

天空的画法

常见天空形态提炼

云的画法提炼

1 用铅笔将天空中云的外形大致勾勒出来，选择相应的颜色从上至下铺画天空底色。

2 等色块彻底干透后，挑选其他颜色丰富云层底色，笔触可呈絮状。

3 等天空底色干透后，再挑选云层的颜色进行上色。以此方法可完成大部分的天空绘制。

虽然天空的形态变化较多，但其画法都可归纳为上述过程，一个统一的要点就是需要等色块边缘干透后，再涂新色以丰富底色。不同颜色之间可以有一定的穿插，避免色块之间过于分裂。同时需要注意遵循配色的原理。

草地的画法

草地的画法与天空的画法有一些相似，均是利用色块相接来表现颜色层次。具体绘制方法是：先将花朵区域用浅色表现出来；接着在花朵区域旁边衔接草的绿色，草绿色可以有一定的深浅变化，这样看起来层次感更强；最后细化花朵的层次，让其有一定的细节变化，不至于太单调。

要点

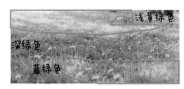

草地的层次可参考照片来表现，受光处的颜色可大致分为3种：浅黄绿色、蓝绿色、深绿色。记住这个规律即可，创作的时候灵活使用。

水的画法

水纹画法

底色铺完后，同铅笔卡致描绘出波纹的节节

转折处圆润一些

同圆点丰富画面细节

水纹的具体画法是先在纸上平铺一层蓝色底色，等底色彻底干透后，用深蓝色绘制水纹的暗部，形状的不规则性要强，且轮廓线转折处要圆润一些。深色的部分干透后，换用白色进行提亮，线条的粗细变化应丰富一些，注意不要画得太粗。可在水纹边缘加一些圆点，以表现波光感。

波光海面画法

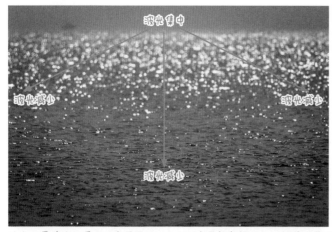

波光集中

波光减少　　波光减少

波光减少

波光主要集中在受光的海面近处，且此处海面颜色较浅，比较接近蓝绿色。越远离光源，海面波光越少，且海面颜色较深，比较偏向紫红色。

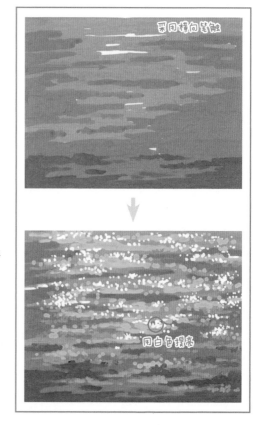

采同横向笔触

同白色提亮

绘制波光海面之前，我们可先找一张照片，分析一下波光的分布和海面的颜色变化，再挑选不同深浅的蓝色从上至下开始铺画底色，各种蓝色之间可有一定的穿插。等第一层颜色干透后，用更浅的蓝色进行提亮。浅色光点笔触更多地集中在受光部分，越远离光源，笔触越少。最后用白色进行局部提亮，添加一些点状笔触加强画面的深浅对比，使海面波光粼粼的感觉更强烈。

丙烯马克笔与其他材料的结合

适合结合的材料

水性材料（包括透明水彩和不透明水彩等）　　　油性彩铅　　　　　油画棒（油性）

丙烯马克笔具有覆盖力强的特性，能与其他材料结合使用，比如水性材料中的透明水彩和不透明水彩、油性材料中的油性彩铅和油画棒等。这几种材料呈现的笔触效果有一定区别，在结合使用的时候能呈现出不同的效果。

结合思路解析

利用水性材料丰富颜色

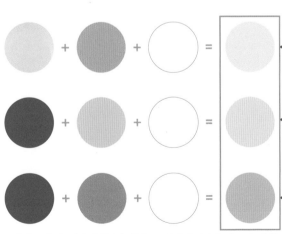 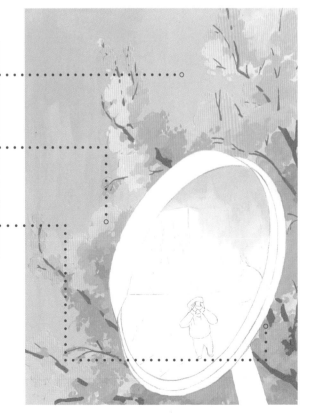

调色能让颜色过渡得更自然柔和，还可降低饱和度。丙烯马克笔的颜色饱和度较高，在表现空间变化明确的画面时会比较受限。

水性材料有透明的和不透明的区别，这里使用的是同样具有强覆盖力的不透明水彩进行绘制。因为不透明水彩可以相互调和出新色，在一些复杂画面的绘制中可弥补丙烯马克笔颜色有限的劣势，且其混色比丙烯马克笔的混色更容易操作，大家可尝试将二者结合使用。

利用彩铅增加画面的肌理和刻画细节

改变用笔力
度，画出深浅
不一的线条

彩铅的笔触特性展示。大家可在熟悉彩铅的笔触特性后，将其用在不同的画面中。

彩铅的笔触可细腻也可粗糙，可以作为画面质感的补充。比如左侧画面中用彩铅勾勒天空中的电线，电线的线条纤细且断断续续，用彩铅勾勒更容易控笔，对新手来说会更友好一些。除此之外，利用彩铅排线还可在枝干上添加一些粗糙的笔触，加强树皮凹凸不平的质感。彩铅在这里是作为辅助材料使用的，大家可多尝试一些其他的使用方式，探索更多的可能性。

利用油画棒制作立体且有质感的背景效果

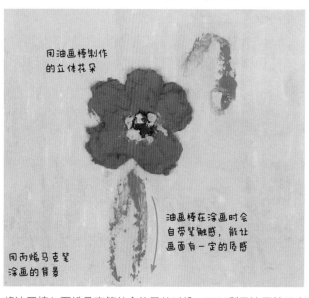

用油画棒制作
的立体花朵

油画棒在涂画时会
自带笔触感，能让
画面有一定的质感

用丙烯马克笔
涂画的背景

绘画笔记

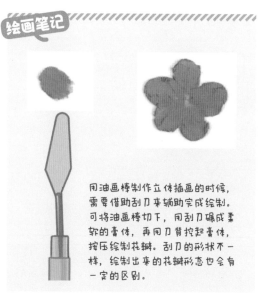

用油画棒制作立体插画的时候，需要借助刮刀来辅助完成绘制。可将油画棒切下，用刮刀碾成柔软的膏体，再用刀背控起膏体，按压绘制花瓣。刮刀的形状不一样，绘制出来的花瓣形态也会有一定的区别。

将油画棒与丙烯马克笔结合使用的时候，可以利用油画棒独有的柔软易塑形的特点，制作立体插画的效果，弥补丙烯马克笔的效果过于平面的不足，让画面呈现更多样的效果。这里需要注意两点，一是需要使用重彩油画棒，其材质才比较柔软；二是如果用丙烯马克笔涂画背景，一定要等底色干透后再继续刻画。

学会使用色稿完成复杂画面的创作 ——————————

色稿的作用和形式

用丙烯马克笔绘制的色稿

用iPad绘制的色稿

色稿可用于确定画面配色，在草图上确认画面的颜色构成，减少绘制时的思考时间。同时色稿也可快速提供多种配色方案，因为色稿一般尺寸较小，可以快速涂画改色，从而可以用来选择最符合画面或者绘画者心理预期的用色方案。色稿的形式不唯一，可手绘也可板绘，大家根据自己擅长的绘画工具进行选择即可。

色稿的具体应用

利用色稿确认单幅作品的配色效果

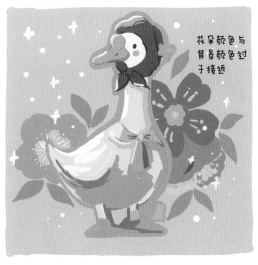

花朵颜色与背景颜色过于接近

部分颜色展示

R605	B303	G210	Y611	Y608	Y107

配色更清新明亮

部分颜色展示

Y332	Y501	B215	Y608	G127	Y762

配色略显复古沉闷

要点

对于需要有丰富层次变化的作品，可先确定黑白灰关系，再进行配色。

针对单幅作品，可尝试先进行多种配色方案的思考练习，再从中挑选一种符合作品定位的方案。如上面展示的两种配色方案，左侧的配色更清新明亮，右侧的配色略显复古沉闷，且局部颜色比较接近。在对比之后，笔者选择了左侧的配色方案。由此可见，色稿是练习配色的好工具。

用iPad绘制色稿，确定
整体的用色方向

挑选现有的颜色铺画底色

综合运用调色等技法完成绘制

色稿的作用就是确定大的用色方向，从而提高绘制速度，减少配色失误。即使板绘的颜色和丙烯马克笔的实际颜色有
一定的差别，也不会有大大的影响。如果把握不好这种差别，可用丙烯马克笔直接填色绘制色稿，这样可减少在选色
方面的烦恼。

利用色稿确认系列图的配色效果

配色更丰富

在绘制系列图的时候，色稿的作用是提前展示这些单
幅图组合在一起的效果，可避免部分图的配色过于
相似的情况出现，也可避免绘画者过于纠结单幅图的
配色。

绘制系列图的色稿是很重要的，尤其是在一些商业创
作中，色稿能让甲方提前知道整个项目中不同插画的
用色方向，便于前期的沟通修改。

配色过于相似

该系列图的配色问题在
于颜色不够丰富、重复
率高，为了使画面达到
统一的效果，直接使用
了单色背景，但这样会
让画面的可看性减弱。
可见，配色是新手学
绘画时需要掌握的重要
内容。

要点

色稿展示

完成图展示

分镜插画也算是
系列图的一种，
为了让不同格子
中的颜色达到统
一和谐的效果，
可在上色前先绘
制一个色稿，辅
助判断用色方向。

第 2 章

丙烯马克笔
涂鸦开始！

带上画笔随时涂画吧!

可爱小鸭

 色号

R605	W	R108	Y906	B303	G210	Y107	B815	Y608	G906	B117	B215	R205
Y001		B028	G127	Y762	Y332	B802	R714	Y611				

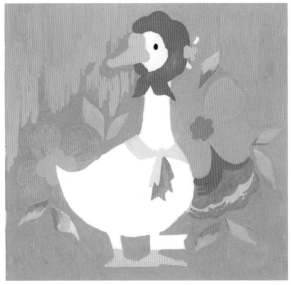

1-2 为背景铺画粉色，上半部分可加入少许白色调出浅粉色，画出渐变的背景效果。铺色时可将其他元素的位置留出来，因为鸭子底色偏浅，直接留白比后续覆盖新色更合适。等背景干透后，给画面中的花叶和鸭子身上的服饰等上色，简单的图案要颜色丰富一些才更好看。

3-4

细化鸭子细节。先用浅黄色给鸭身上色，左侧留出高光区域。颜色干后用深色刻画毛发细节，让其有动物的绒毛质感，注意毛发细节不宜过多。完善领结和鸭嘴、鸭脚等的细节，适当用深色强调装饰元素的轮廓，注意勾边不要太完整，否则会让画面显得太呆板，继续细化画面其他细节。

5

用蓝绿色和白色调出浅蓝绿色，沿着鸭身勾勒一层浅色边缘，鸭腿内侧可用紫色勾勒，以此将鸭子从背景中凸显出来。接着细化背景中的花叶，用细笔勾勒花心和叶脉，让背景更完整。最后用白色点涂背景中的装饰元素，并勾勒鸭子的高光，这样画面就基本绘制完成了。

色号 | R714 | R835 | G906 | R205 | Y107 | G210 | G127 | W | Y906 | R605 | B117 | B215

1-2 从背景开始上色，可以先给画面确定一个主色调，方便后续配色。先用蓝色铺画画面的底色，为所有的图案元素留白。平铺色块的时候注意运笔慢一些，这样才能保证色块平整。涂画过程中如果画笔出水不畅，注意摇匀后再继续涂画，这样可以保证色块涂画均匀。接着挑选不同的颜色给图案上色，需要留白的部分记得留白。

3-5 底色干透后，开始挑选颜色刻画细节，如添加五官、强调轮廓以及在空白处添加装饰元素等。最后用黄色和白色添加一些亮色点缀元素，作品就绘制完成了。

路上的风景

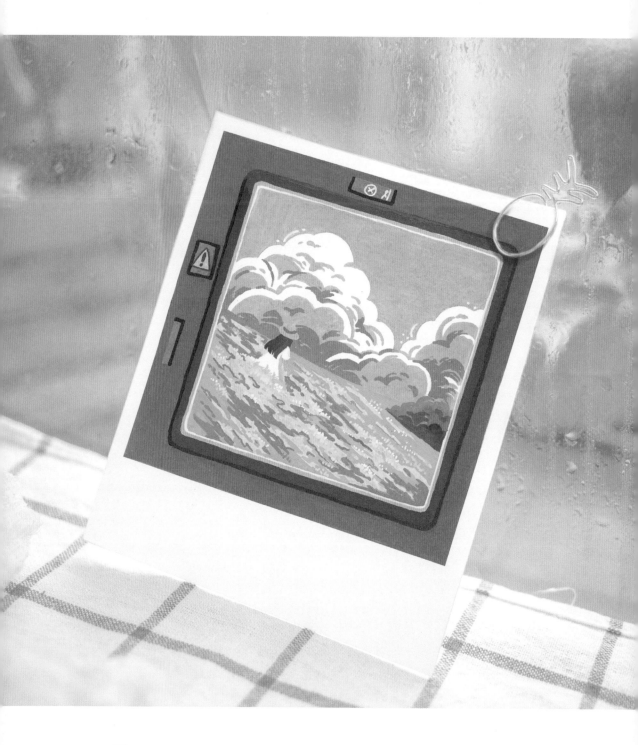

 色号

Y608	R205	Y107	Y611	R714	Y762	Y001

G210	G127	B815	B215	B117	B802	B303	W	Y332	B028	R627

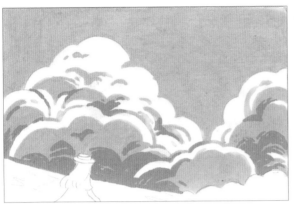

1-3

画好基本的线稿，将人物、天空、草地的位置大概表示出
来即可。挑选不同深浅的蓝色刻画天空和云，云层之间的
过渡可用留白的方式表现。接着用黄色、黄绿色和蓝色铺
画草地，黄色的部分主要集中在人物周围，且形态不用太
规整，自然随意一些更合适。

等底色干透后，用更深的绿色强调草地的暗部，并用红紫
色勾勒花丛的边缘，人物用棕色和橙色、浅粉色表现，暗
部阴影用浅蓝色概括。适当用黄色添加一些细碎的小点，
丰富草地细节。用深绿和浅绿色涂画远处草地。

4-5　内侧底色干透后，给外侧窗框上色，这幅图展示的是从火车车窗向外看的场景，因此外框的颜色整体更深一些，
以便突出窗外的风景。还要在外框上加一些元素来表示火车车窗的特征，如警示符号等。因为第一次涂画的颜色
不够深，所以这里做了加深处理。

2023.02.09

色号

Y001	R205	G05	R605	B028	Y107	W

Y608	G210	G127	B815	R627	B303	B802	B215	S

1-2 从背景开始上色，泳池中间的帆板、游泳圈和星星装饰元素留白，因为这几个元素细节较多且颜色较浅，留白便于后续刻画。等底色干透后，用橙色、黄色和粉红色铺画泳池中装饰元素的底色，并用白色将泳池的底部纹理涂画出来。此时可用铅笔将复杂的枝叶关系勾勒出来。

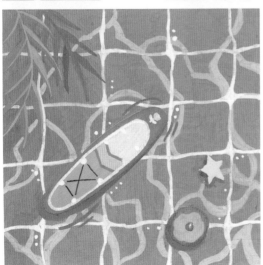

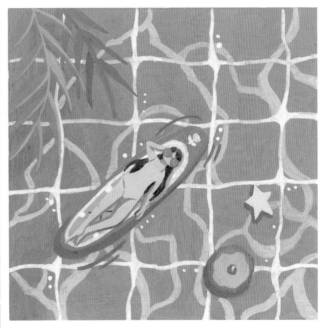

3-5

用深浅不一的绿色刻画画面左上方的枝叶，再用浅蓝色将水纹表现出来。细化装饰元素的时候，因为丙烯马克笔本身的颜色有限，局部可用混色的形式表现，比如帆板上的蓝绿色就是混合蓝色和浅绿色得到的。帆板上的交叉纹理用针管笔表现。画面刻画基本结束后，感觉画面缺少重心，因此在帆板上加入了人物元素，丰富整个画面的细节，人物可用细笔头的丙烯马克笔表现。

色号

Y107	Y906	Y608

G210	G127	B215	B303	B117	B028	W	S

1-2 从靠后的夜空开始上色，用蓝色平涂夜空底色，等夜空底色干透后，用橙色和黄色点涂天空中的星星元素。接着选择比夜空更深的蓝色刻画右侧靠后的建筑群，因为是剪影，所以用深浅不一的颜色将其轮廓画出来即可，最深的部分可用黑色勾勒，并涂画出门窗的颜色。

3-5

刻画左侧的建筑群。受到夜晚灯光的影响，近景的店铺采用橙黄色表现，局部加入绿色丰富颜色变化。地板的颜色会深一些。涂画时因为笔头比较粗，桌面可留白。再用画笔把人物、椅子描绘出来，再用蓝色把近景的门完善。最后用交叠的短弧线笔触表现地面的纹理，作品就绘制完成了。

色彩分析

当元素比较简单的时候，颜色就需要尽可能多样，这样才能让画面看起来更丰富。配色时需要注意对比色的使用，避免直接用补色涂画单个元素，导致其在画面中过于突出。

小红书ID：Yuuuu_

绘制要点

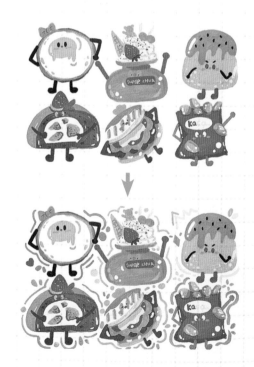

构图时可先画好第一个元素，接着在它旁边和下方分别画出其他5个元素。注意色块的交错分布，比如说紫色和黄色分开一些，这样也能减弱画面的对比。最后根据元素之间的间隙，添加一些线状、点状的装饰性元素，让画面看起来更饱满。

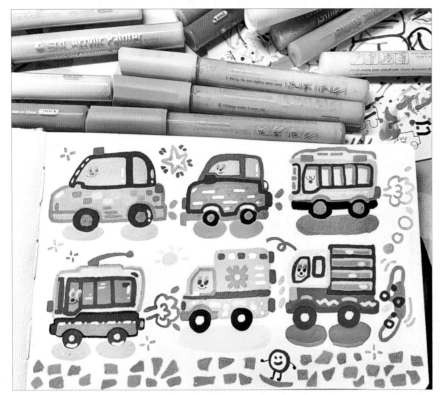

蓝色和橙色互为补色，在实际绘制时为了减弱对比，橙色仅作为边缘线使用，汽车大面积的底色用偏黄的颜色绘制。这样就能通过控制两色在画面中的比例来弱化两色的对比。

绘制要点

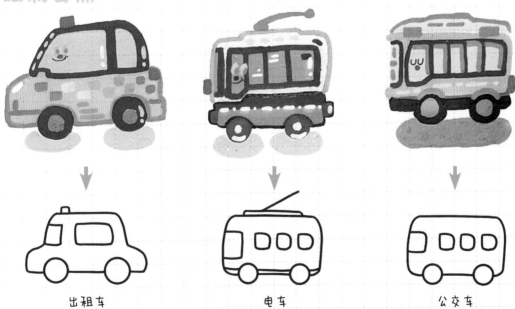

出租车　　　　　　　　电车　　　　　　　　公交车

在创作汽车拟人形象的时候，可在实际汽车造型的基础上修改调整，这样画出来的汽车造型既能保有汽车原本的特征，又具有一定的可爱度。比如电车特有的电线，简化后依旧保留，既能让该汽车造型具有一定的辨识度，又能让其与不同的汽车造型有一定的区别。

达人素材分享

我需要你

我知道你也同样需要我

小红书ID：Dazzle乙子

色彩分析

轮廓边缘为浅色，逆光部分整体颜色偏深。

将画面转为黑白后，可明确画面的黑白灰关系，还可看出人物处于逆光状态，整体颜色偏深，只有轮廓边缘比较亮，这就是逆光画面的表现方法。

绘制要点

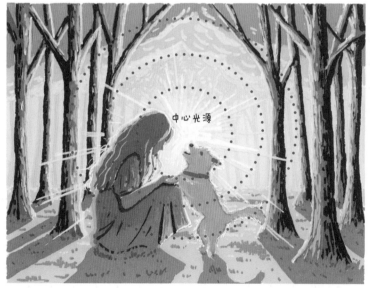

中心光源

画面采用中心光源，且人物处于逆光状态，此时需要注意光源的照射方向和照射范围。因为光源位于画面正中，所以四周的树木朝向画面中心的一侧颜色均偏亮偏黄，而背光的一侧颜色更暗沉。投影的方向与光源的照射方向相同，这样才能画出光影关系正确的画面。

用真实的照片分析光束的形态和颜色，可知光束呈条状分布，且光束带不止一个，光束由光源向四周发散，颜色以太阳光的黄色为主。

50

色彩分析

偏黄的趋势　　　　　　　偏绿的趋势

180°

画面以蓝色和橙色为主色，配色时使蓝色和橙色均有偏黄或偏绿的趋势，可以扩大画面用色区间。

画面以蓝色和橙色为主色，但背景整体有偏绿的趋势，且背景刻画简单，以单色块面为主，而前景的刻画在色彩和细节两方面都比较细腻，前后繁简的对比更能突出前面的游乐设施。

小红书ID：Dazzle乙子

绘制要点

起型时注意画面主体的透视关系要画准确

近小

近大

座椅静态放置

座椅动态放置

在创作时，即使是相同的元素，采用不一样的构图也会呈现出不同的画面效果。对于常见的物体，我们在构图的时候更要多花一些心思，找到巧妙的构图点，才能让我们的作品从同类作品中凸显出来。比如这里我们选择了有一定透视的仰视角度，以表现游乐设施的高大感，同时利用座椅的动势加强画面的动态感。

如果将游乐设施正向放置，即使为座椅增加一定的动态，画面也显得比较呆板，因此在构图的时候我们要学会取巧。

2.2 丙烯马克笔的综合使用

涂鸦花体字设计

 色号 | Y608 | G906 | M08 | Y611 | Y906 | W | Y107 | Y762

1-3 用铅笔写出单词，再根据单线对字体进行变形，使单个字母的形态变得圆润，注意前后的遮挡关系。基本的字形有了以后，开始围绕字母添加蜂蜜罐、蜜蜂和蜂蜜等元素，丰富画面的内容。

根据矩形框范围添加背景元素

4-5 上色前先将铅笔线轻轻擦浅一点。选择黄色对整个单词进行铺色，注意沿着字母边缘进行涂画，涂画过程中可适当调整字形。等底色干后，用橙色涂画出蜂蜜滴落的形状，并将背景和蜂蜜罐的颜色一起涂画完整。

6-7 利用混色的方式，调出偏浅的橙色对字母和蜂蜜罐进行勾边，勾边的同时可在字母下方添加蜂蜜滴落的形状，让字体细节的联系性更强。等颜色干后，用黑色针管笔强调字体轮廓，丰富字体的层次，并勾勒出蜜蜂的轮廓和飞行轨迹，在蜂蜜罐上写出文字。最后用红橙色、银色和白色添加装饰性元素，并用白色点缀高光。

 色号

| R605 | Y001 | Y611 | Y107 | Y906 | W | B303 | G906 | Y608 | B215 | B117 | B028 |

| Y762 | R205 | G210 | B815 | R627 | G127 | R108 | G07 | G05 | Y501 | S | Y332 |

| R714 | B802 | R417 |

1-2 用深浅不一的蓝色铺画天空底色，云的亮部留白，注意云的形态为弧形。接着用浅黄色和浅粉色提亮云的亮部，表现受光面，局部可用浅蓝绿色叠加，丰富云层的颜色。用浅蓝色绘制天空的渐变效果，用白色沿着云的边缘绘制一些装饰圆点，让云看起来更软。

3-4 为了保持颜色的和谐，这幅图的底色也使用偏蓝的颜色绘制，再在此基础上添加火锅特有的橙黄色和橙红色，加少许绿色表现葱花。

5-7

完善火锅场景，涂画配菜和桌面细节，并用细笔画出漏勺的细节。接着绘制下一幅图，为了体现是同一天，天空选用深一些的蓝色表现，并绘制花丛、手部和相机等。注意为花叶绘制出一定的层次变化，因为画笔颜色有限，可多用混色来丰富画面的颜色。

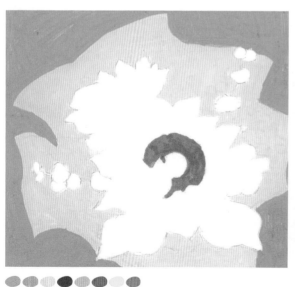
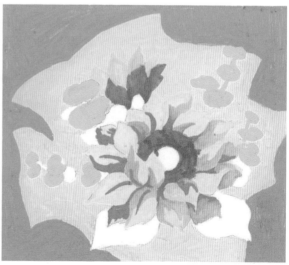

8-9　为了让画面之间的联系性比较强，下一幅图中的花束则选择向日葵，使用和前一幅图大致相同的黄色系、绿色系和粉色系颜色，以此加强画面的连续感。

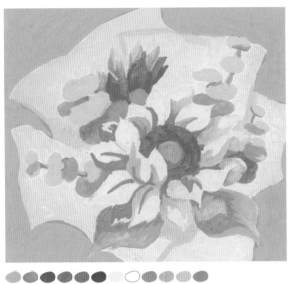

10-11 　细化花束，并刻画包装纸的细节。用白色点涂满天星，同时加入一些浅灰色，让白色小花有颜色上的变化。最后勾勒包装纸的边缘，画上装饰元素，这一幅图的绘制就完成了。

12-14

人物从脸部开始上色。为了体现和好友拍照的氛围感，使用相同的帽子作为共同的装饰元素。刻画的时候要注意用颜色将前后帽子区分开，比如前面的帽子颜色更深一些，后面的帽子颜色更浅一些。

W	Y107	Y608	G906	Y001	R205	R417	R108
R714	R835	B028	S	Y611	B215	R605	G210

1-2

挑选肤色给第一个人物的脸部上色。因为丙烯马克笔的笔头较粗，给人物上色的时候要注意控笔，避免颜色超出范围。等脸部颜色干后，挑选紫色画出人物的毛衣，肩膀部分可以处理得圆润一些，让图案更加扁平化。

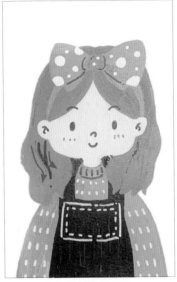

3-5 等底色干后，分别挑选粉红色和黑色对头发和服饰区域上色。用与服饰一样的紫色绘制蝴蝶结头饰，让画面颜色更统一。用白色、深紫色和深红色刻画人物的细节，由于这些细节的面积较小，可用笔头细一些的画笔进行绘制。

6-7

使用相同的肤色涂画第二个人物的脸部，颜色干后用黄色、深蓝色、紫色、橙色完善人物的部分细节。勾勒细节的时候更换为笔头更细的画笔，可让画面看起来更细腻。

8-9 等颜色干后，刻画脸部和服饰细节，脸部的表现要与上一个人物有一定区别，要符合人物目前的穿搭风格。最后添加背景颜色，以及与人物气质契合的装饰元素。

10-12

使用相同的肤色完成第3个人物脸部的刻画，头发、服饰和围巾分别用深蓝色、浅绿色和粉红色绘制，注意围巾和服饰上的纹理要用不同的形状表现。接着用浅一些的蓝色和棕色完善头发和脸部的细节，刻画细节时同样可换用细笔头的画笔。最后添加手套、创可贴等装饰元素。

尝试结合其他材料进行创作吧！

 色号

Y762	R205	Y906	Y608	G906	R108	R305

G05	R714	G07	W	Y107	G210	B815	R627	G127

1-2 用不透明水彩中的蓝绿色和白色调出偏浅的蓝绿色，铺画天空底色。天空左上角的颜色深一些，往右下可以多加一些白色，让颜色变得更浅。等底色干透后，用不透明水彩的粉色、白色和紫色调出粉紫色涂画樱花底色，用棕色和粉红色的丙烯马克笔勾勒枝干，枝干纤细的部分可换用细笔头画笔刻画。

加深

3-4

用丙烯马克笔涂画反光镜，因为反光镜的颜色不是很复杂，可直接用丙烯马克笔完成刻画。刻画的时候为了让颜色的过渡更细腻，可趁湿调色，还可在暗部叠加一些色块来丰富颜色的变化。

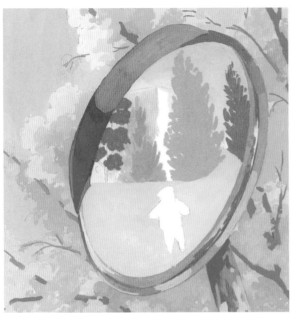
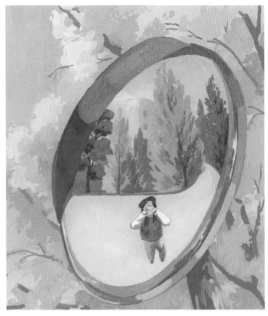

5-6 用不同的绿色铺画反光镜中的树丛，因为是镜子内的影像，其形态可以有一定的扭曲。因为丙烯马克笔颜色饱和度较高，地面和远方的黄色建筑用不透明水彩绘制。继续刻画镜子内的元素，人物会有一定的变形且占比较小，可用细笔头画笔慢慢刻画。

在明暗部
叠加新色

7-8 为了加强镜子内外画面的联系，在人物周围加一些樱花树的树枝。这里对樱花的刻画可以简化一些，因为这主要是为了丰富构图。接着用不透明水彩丰富樱花的层次，用点状笔触为樱花添加一些细节，以表现樱花花瓣。点状笔触的颜色要根据樱花的明暗部进行变化，这样才能保证画面整体的明暗关系不会乱。

浅色部分可用丙烯马克笔绘制，也可用不透明水彩绘制，注意笔触不宜过碎。

9-11

用不透明水彩调出深棕色，刻画枝干的暗部，丰富其颜色层次，并用彩铅加深树皮纹理，同时添加一些浅色的枝丫，让樱花树的细节更丰富。用不透明水彩调出深浅不一的紫色细化樱花的暗部，同样主要靠点状笔触来完成对细节的刻画。用浅粉色和白色提亮樱花的亮部，让画面的明暗层次更明确。

为了让画面中落樱的氛围更明显，用撒点和直接绘制的方式在画面左侧添加一些飘散的花瓣，花瓣要有大小的变化，这样能让画面的春日气息更浓烈。

最后用彩铅画出电线，用白色强调反光镜的边缘，并用渐变的形式加强边缘的反光感。

达人素材分享

色彩分析

以上两幅图为例，引导线可以让画面里的对象相互呼应形成整体，也能引导观者视线移动。画面背景使用大面积的亮黄色，为了避免颜色混合后显脏，降低鲜艳度，也为了让人物从背景中突出，所以用白色沿着人物轮廓描绘了一圈。

主要的颜色

颜色叠加后的效果：饱和度降低，且色彩倾向变得不明显。

绘制要点

脸部轮廓平滑

用起伏的线条表现毛衣质感

为平面化的人物上色相对比较简单，在刻画的时候需要注重配色，好的配色才能为简单的画面增色。同时多用一些点、线、面元素为画面添加细节，可增强画面的可看性。

达人素材分享

色彩分析

水果颜色　　字体颜色

画面中主要的元素是苹果和香蕉，上色的时候可先确定它们的颜色，再根据它们的颜色选择其他颜色绘制字体。在配色方案不确定的时候，这是非常实用的小技巧。

小红书ID：赵大清pqopqopqo

绘制要点

使用楷音字

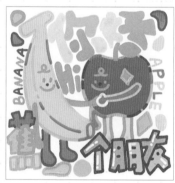

当字体的设计比较复杂的时候，可先用铅笔起稿，并根据实际文字来进行修改。比如右上角的"好"字，就是通过加宽和变形来让文字变得更圆润的；同时为了贴合苹果的外形，做了一定的裁切，以此让文字与图案更贴合，让画面构图更饱满。

速写游记

绚烂天际

色号

B303	B117	B215	B802	
Y107	R605	R417	R714	R835

1-3

用铅笔将云的位置描绘出来，再用天蓝色从上往下铺画天空底色，将云层的受光部分留出来。接着用浅蓝色刻画天空中浅色的云，可用带状笔触表现线状的云层细节。下半部分的天空因为受到阳光的照射，可以选用偏紫色的颜色绘制，这也能让画面颜色变得更丰富。

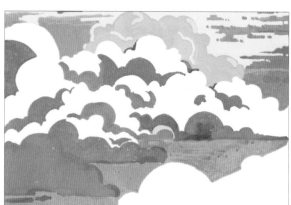

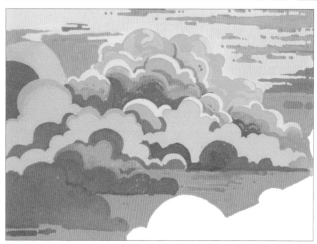

4-6

用黄色将云层的受光部分表现出来，可让少许黄色出现在蓝色区域。细化画面下方的坨状云，用蓝色和蓝紫色、浅蓝色、蓝绿色分区块画出坨状云的形态，涂色的时候可以分开一些，以免不同的颜色混到一起。等第一层底色干透后，继续给周围空白的云层上色，靠近光源的云层边缘用黄色进行强调。

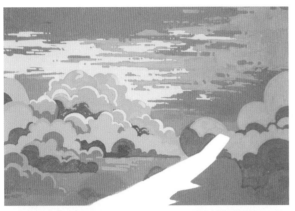

7-9

近处的坨状云多使用暗沉的蓝紫色表现，以此将画面的空间区分开，且浅色色块面积较小。接着用紫红色涂画飞机机翼。用深蓝色和深紫色调整暗部云层的形状，让其边缘更自然。

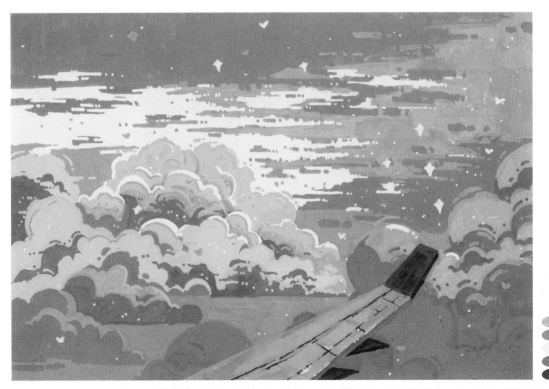

10 用深浅不一的紫色刻画机翼细节，根据明暗来添加笔触，让机翼呈现一定的体积感，不至于太过平面化。最后分别用蓝黄红三色为画面添加一些装饰元素，增加画面梦幻的氛围感，并在机翼上添加一些黄色斑点，表现其受光的感觉。

 色号 | Y906 | Y608 | R417 | R108 | Y107

| W | B303 | B215 | B028 | R835 | B815 | G127 | S | Y762 |

1-2　用天蓝色从背景天空开始上色，留出云和路牌等的位置。涂画到灌木丛边缘的时候适当调整形状，并且注意，从前往后随着透视的变化，灌木丛逐渐变矮，天空的面积逐渐变大。接着用深绿色和橙色将树丛和灌木丛的底色铺画好。

3-5

等底色干透后，用浅橙黄色和紫红色分别绘制树丛的明暗部分，这里主要以块面进行表现。接着用蓝绿色铺画地面，地面上的光斑和汽车及其投影留白。用蓝绿色表现灌木丛的亮部，用紫色表现灌木丛的暗部。树干用棕色刻画，暗部用黑色涂画，用条状笔触表现树干的纹理，用浅棕色表现树干的亮部，用深蓝色表现它的暗部。

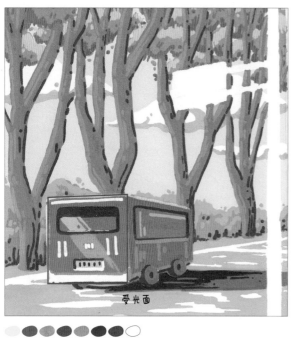
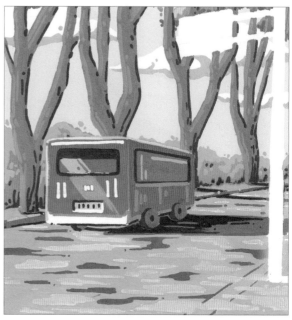

受光面

6-7　给汽车上色，汽车受光面和背光面的红色有一点区别，受光面偏黄一些，背光面则是紫红色，以此来表现汽车的明暗变化。接着分别用蓝色、蓝绿色、棕色、黄色和黑色细化汽车，地面上的投影用深蓝色和黑色表现，等汽车底色干透后，用黄色提亮亮部。地面上的光斑用黄色和深蓝色交错表现，并用黑色强调树木在地面的投影。

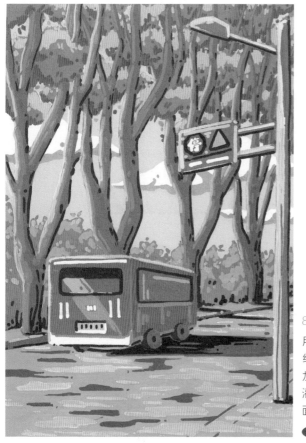

要点

此画面中投定的是橙黄色的太阳光，且光源位于画面左侧。因此在最后提亮的时候，选择用黄色将物体左侧边缘勾勒一下，以此来表现其受光的状态。

8

用深浅不一的蓝色给路灯上色，指示牌上的标识分别用红色和黄色表现，此时为了降低黄色的饱和度和明度可加入少许蓝色。用黄色点涂画面的亮部，用浅橘色点涂灌木丛的亮部，让其带一点环境色。最后用白色完善画面细节。

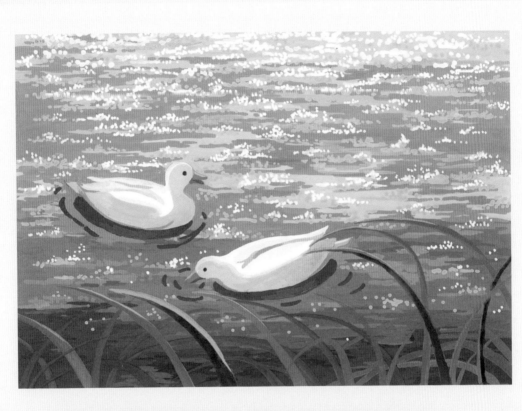

色号

Y107	G906	Y608	R305	B303	B215	B117	B028	B802	R835	Y762
Y906	Y501	G210	Y332	R627	B815	G127	S	R714	G05	W

1-2 用不同的蓝色铺画水面的底色，水面底色从前往后由深到浅表现。此时只需用颜色对水面的深浅进行分区，斑驳的笔触可以不用太在意。接着开始刻画水面的层次感和湖面纹理，调整水面的亮部形态，并用浅蓝绿色点涂，表现水面波光粼粼的感觉。需注意靠近暗处，亮色的面积逐渐减小，且由浅蓝绿色变为偏深的蓝色。

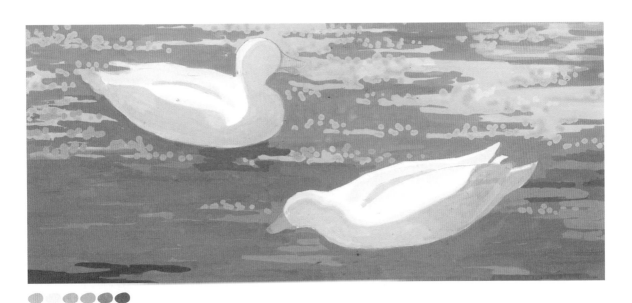

3　水面底色基本涂完后，开始刻画鸭子的底色。先用偏浅的蓝绿色铺画暗部底色，局部可混入黄色以调整颜色层次，亮部用浅黄色将光斑表现出来。鸭嘴如果不好涂画，可换用细笔头的丙烯马克笔表现。

4-5　用不同的绿色表现芦苇丛，注意芦苇丛的形态和颜色变化，叶子的形态呈梭形，叶顶尖、叶根粗，颜色要有冷暖的变化，从蓝绿色到黄绿色都有，这样绘制出来的芦苇丛的细节才会更丰富。同样，在提亮的时候，如果粗笔头不好表现，可换用笔头细一些的画笔进行勾勒。用细笔头的画笔细化鸭眼和水面波纹。

6　继续丰富鸭子的颜色，利用深浅不同的橙红色刻画鸭嘴，鸭身用黑色、紫色、黄色和灰色进行细化，主要是利用色块将鸭身的转折块面区分开。毛发细节可省略，因为本作品中水面的刻画已经较细了，所以鸭子简化表现能让画面显得透气一些。鸭子在水面上的阴影及水面上的波纹用深蓝色表现即可。

7　用白色、浅蓝色和浅蓝绿色为画面添加波点。添加的要点是，远处受光面的波点集中且较多，颜色多为白色，越靠近鸭子波点越少，且颜色改为以蓝色或蓝绿色为主，白色相对较少。总之，要根据物体受光的情况进行绘制。

 色号

G05	Y001	R605	Y611	B303	Y906	G07	Y332	B215	W	S	Y107
Y762	R205	B117	Y501	R305	R714	G127	R835	G210	B815	R627	B028

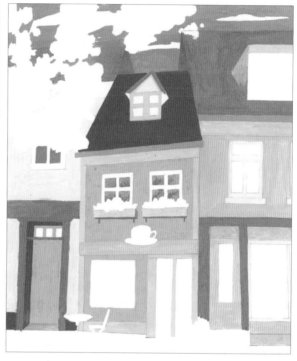

边缘笔触随意一些

1-4

用灰色铺画天空底色，因为天空在画面中属于远景，所以颜色偏暗沉，云的位置留白即可。接着依次平涂出门窗、墙壁和屋顶的底色，细节处可换用细笔头画笔刻画。房屋的颜色应尽量丰富一些，画笔颜色有限，可多使用混色的技法绘制。房屋底色干透后，换用不同的绿色绘制最前方的树和窗台上的植物，树叶及窗台植物的颜色要有深浅变化，以此表现其体积感，再用棕色绘制完善树干。

5-8

刻画树枝和房屋的细节。因为房屋细节较多，在配色时一定要注意将相同的颜色使用在不同的位置上，这在一定程度上能起到丰富颜色的效果。

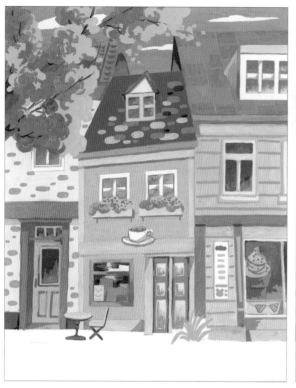
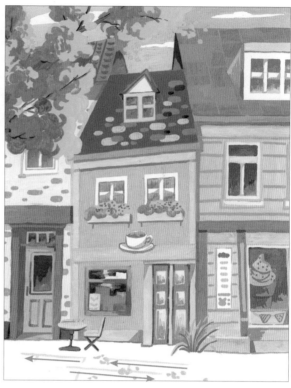

9-10 用红色绘制左右墙壁上的装饰细节。左侧砖墙用小圆圈表现，不用画得太满，大小穿插绘制即可；在右侧房屋的墙壁上用横线表现木板缝隙。用不同的暗色勾勒门窗的暗部，稍微强调门窗的体积感。用深粉色和棕色细化右侧冰激凌的细节，用深蓝色勾勒冰激凌下方的装饰元素。将前景的桌椅及地面细节绘制出来，并在天空的灰色的基础上添加蓝色，调出蓝灰色。

11-12

刻画中间门店的细节，因为位于画面最主要的位置，橱窗部分可以刻画得更细致一些。最后整理画面，用白色和深色强调画面的明暗变化，利用点、线、面元素让画面变得更耐看。

休闲一日

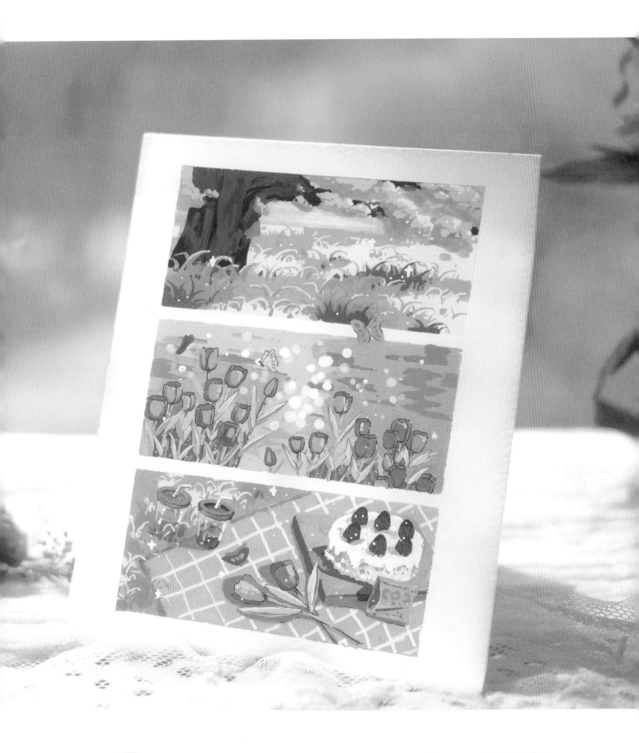

 色号

| Y762 | Y611 | Y107 | G210 | R605 | R205 | R108 | R305 | Y906 | G127 | Y608 |

| R627 | B815 | S | B303 | B802 | B215 | B117 | R714 | Y501 | W |

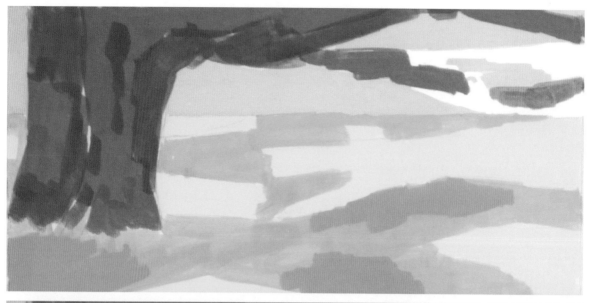

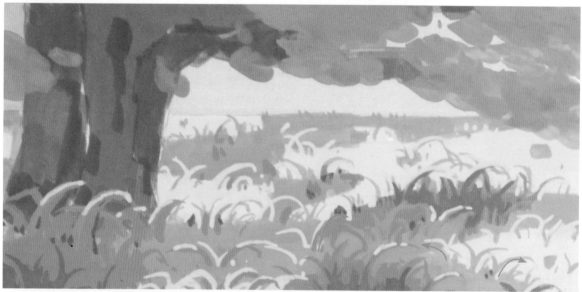

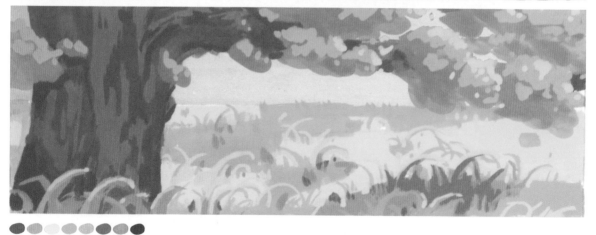

1-3　给第一个格子的大树铺画底色，用绿色、蓝色和黄色对画面进行分区，即先分为湖面和草地，再将草地分为亮部和暗部。等底色干透后，刻画草地和树叶的细节，画出草叶的形态，草叶交错绘制会显得更自然。大树的枝干则利用深浅不一的棕色刻画。

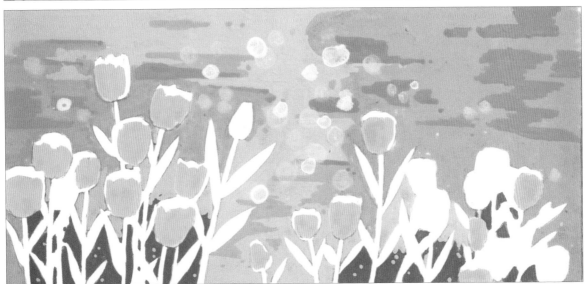

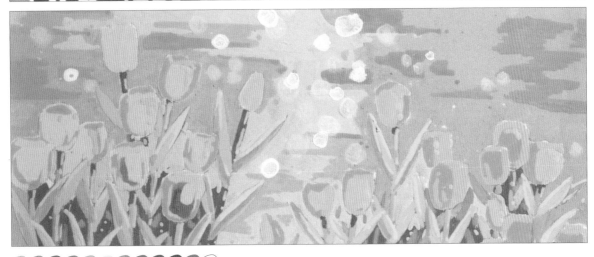

4-6 第二个格子从远景水面开始绘制，利用深浅不一的蓝色将水面的明暗关系表现出来。因为水面不是刻画的重点，水纹可适当简化。接着绘制前景的郁金香花丛，用粉色和紫色交替给郁金香上色。用深绿色刻画花丛的暗部，用浅绿色表现叶片，局部点涂亮黄色，利用明暗对比将花朵凸显出来。用白色画一些圆点，表现水面上的光晕效果，白色光晕可有深浅变化。

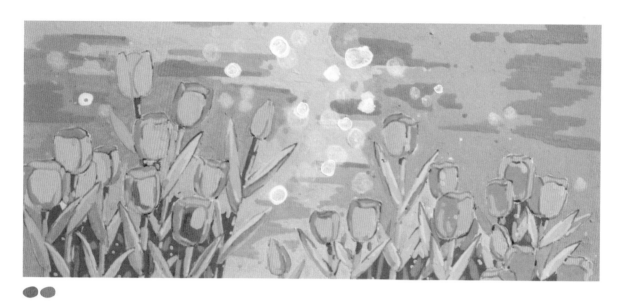

7 用红色和绿色勾勒花朵和叶片的轮廓，强调其形态。注意并不是所有的叶片都要勾勒轮廓，否则画面会显得太过生硬，挑选一些叶片适当强调即可。花朵也是用同样的原理来处理。

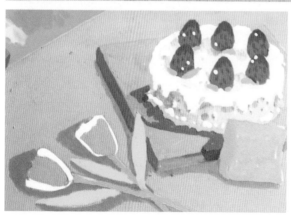

8-9

野餐垫用橙色表现，草地用黄绿色绘制，郁金香花朵和蛋糕的装饰元素则分别用黄色和红色绘制。绘制饮品时需注意玻璃杯是透明物体，边缘需要透出草地的颜色。蛋糕上的草莓用深浅不一的红色刻画，因为在画面中所占面积较小，所以细节不用绘制太多。

10-12

细化蛋糕盘、郁金香和饮品等，并用深浅不一的绿色和黄色画草。用浅黄色勾勒野餐垫的条纹，用蓝色强调玻璃杯的透明质感，用绿色强调零食包装的体积感。刻画的时候要时刻关注画面整体颜色的变化，局部用色不宜太过突出。

13-14

画面采用的是常规的三格式分镜构图，因此可用蝴蝶这一元素来打破常规感，同时利用蝴蝶串联3个画面，加强不同画面之间的联系。蝴蝶在画面中的面积较小，推荐使用笔头更细的画笔进行刻画，这也会让画面看起来更精致。最后用白色添加点状装饰元素，让画面看起来更梦幻。

色彩分析

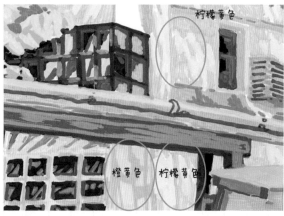

柠檬黄色

橙黄色　柠檬黄色

根据物体受光情况的变化，光斑颜色会产生一定的变化，比如右侧光线直射部分的光斑会偏柠檬黄色一些，左侧背光处的光斑会偏橙黄色一些。

小•红书ID：赵瑞麟lessss

色彩分析

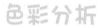

光线

画面中的光线是从花丛上方照射到人物身上的，因此人物身上显得比较斑驳，但亮部集中在人物右侧，即受光的一侧。亮部最亮的部分直接留白表现。人物光斑边缘用黄色勾勒，以强调发光感。花朵亮部则用浅粉色表现，最亮处直接用白色涂画，以加强画面的明暗对比。

绘制要点

平涂色块，几乎无细节　　画面繁复，相比花丛，细
　　　　　　　　　　　　细节多　　节开始减少

此画面整体较复杂，花丛、草地和人物都属于细节较多的元素，为了平衡画面，此时就需要主观地做一些取舍。花丛和人物是主要元素，它们的笔触细节和颜色过渡是画面中最丰富的。其次是人物周围的部分草地，受到中心人物的影响，它会表现出一些细节，只是相比花丛细节较少。细节最少的是暗部的草地，几乎可用平涂的方式表现。这样刻画细节可以达到凸显主体的目的。

第 3 章

手绘生活

3.1 闲置物品画起来

玻璃瓶再利用

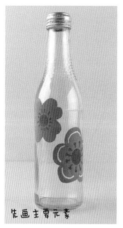
先画主要元素

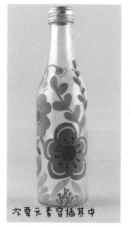
次要元素穿插其中

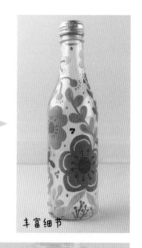
丰富细节

标签清理干净的空瓶

主要元素居中绘制

丰富细节

丙烯马克笔凭借强覆盖力能在玻璃瓶上进行很好的显色。在装饰瓶身的时候，如果画错想修改，可等颜料干透后，将其刮除。

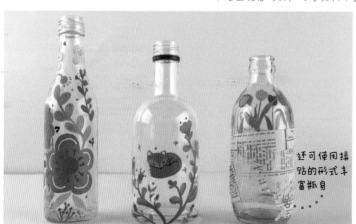

还可使用拼贴的形式丰富瓶身

饮料瓶和酒瓶的形态非常好看。挑选的时候，可以选择形状常规但高矮有一定区别的玻璃瓶，这样绘制完成后将瓶子放在一起，装饰感更强。另外，除了左侧展示的效果之外，大家还可尝试搭配使用其他材料，创作出不同造型的玻璃装饰瓶。

瓶子上的标签去掉后，会留下一层胶状物，可用专门的除胶剂将其去除。如果家里没有除胶剂，也可试试使用酒精将其擦除。
去掉胶状物更便于创作。

手工袋DIY

打包袋很适合用食物元素进行装饰

在不同材质上，丙烯马克笔都具有较强的显色能力

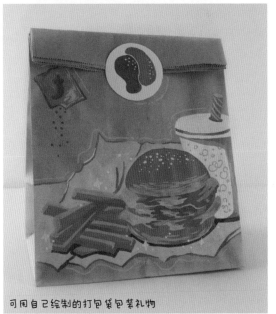

可用自己绘制的打包袋包装礼物

要点

手提袋也是很好的创作素材，大家可以多尝试。

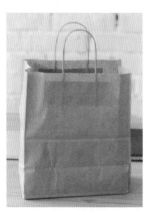

打包袋或服饰手提袋在使用后经常被闲置，大家可对其进行再创作，让其变得更好看、装饰性更强。

3.2 给自己画一套手机壳吧！

透明小可爱手机壳

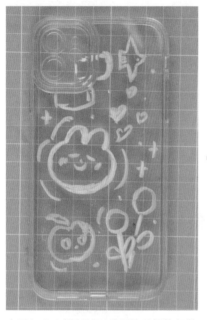 →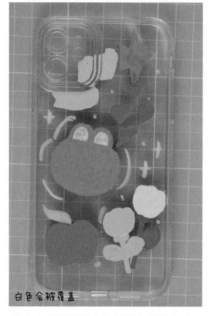

白色会被覆盖

绘画笔记

因为未做任何装饰的手机壳比较光滑，第一遍上色时可能容易出现色块涂不均匀的现象，可等底色干透后再均匀地上一层颜色。

在手机壳上绘制的时候没法用铅笔起稿，此时可用白色的丙烯马克笔将图案的轮廓大致画出来，再挑选不同颜色的笔进行细致地上色。

如果第一层底色涂画不均匀，可等底色干透后，再平涂第二层。

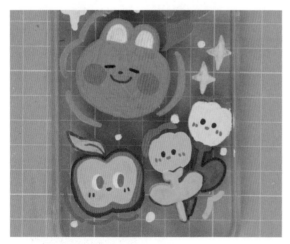

主体底色绘制完成后，便可以绘制细节，注意适当调整细节的颜色。用丙烯马克笔在手机壳上涂画后，颜色干得比较快，叠涂细节时不用等太久。

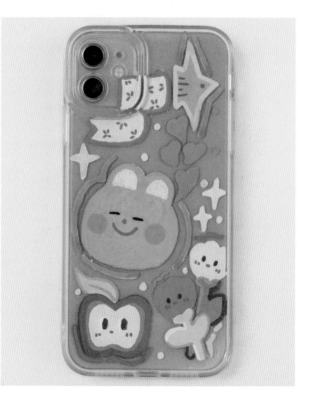

满背景小清新手机壳

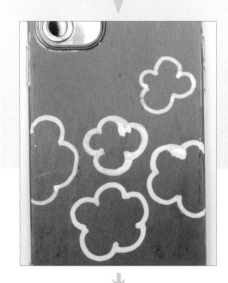

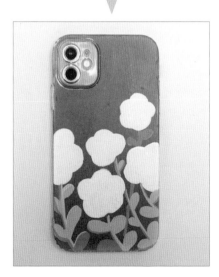

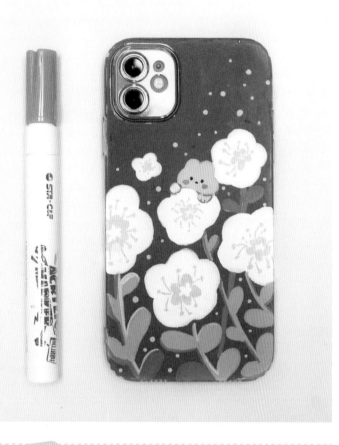

绘画笔记

用白色调整干裂的色块

因为未做任何装饰的手机壳比较光滑，颜色在手机壳上的附着力较弱，很容易被去除。所以在颜色干透后，先前绘制的图案会出现干裂的问题，此时可用不透明的白颜料进行补救。

手机壳还可以做成满背景的样式。先用蓝色将手机壳背面涂满，涂画的过程中不断挤压补充颜料。等底色干透后，再用白色和绿色绘制图案，用黄色在干透的图案上绘制花蕊和提亮边缘，并绘制一些装饰圆点以完善画面。

DIY书包

帆布袋制作

要点

1

如果帆布袋的材质很粗糙，可以先用丙烯颜料打底，再用丙烯马克笔涂画，以免损伤笔头。

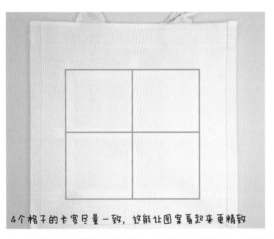

4个格子的长宽尽量一致，这能让图案看起来更精致

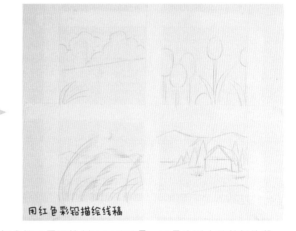

用红色彩铅描绘线稿

1　用美纹纸胶带在帆布袋的一面分出4个格子，以便后续在每个格子里面绘制不同的风景，记录生活中的美好片段。接着用红色的彩铅将线稿大致描绘出来。因为丙烯马克笔具有强覆盖力，所以不用擦除线稿。

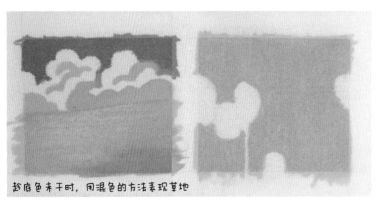

趁底色未干时，用混色的方法表现草地

2　挑选蓝绿色在格子内进行创作。因为是在布料上作画，当涂画的层数较多的时候，底色干燥的速度会减慢，所以绘制时注意不要蹭到底色。

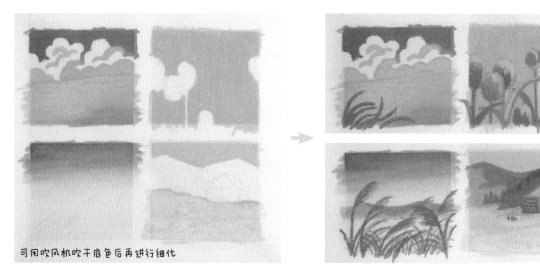

可用吹风机吹干底色后再进行细化

3 用不同的颜色铺画下面两个格子的底色，分别用于表现秋冬场景。接着开始叠涂画面细节，因为丙烯马克笔的覆盖力强，所以只要底色干透，上面的颜色就能直接盖住下面的颜色。在白色布料上创作其实和在纸上的绘制很像，如果颜料干燥得较慢，可利用吹风机加快颜料的干燥速度。

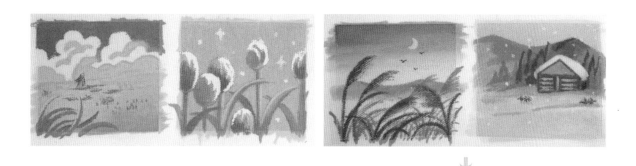

人物轮廓用针管笔勾勒

当画面中的元素特别小的时候，丙烯马克笔的笔头可能下粗了，此时可用针管笔或中性笔来辅助绘制。

4

完成绘制之后，将美纹纸胶带去除，就可以得到4个边缘整齐的画面。

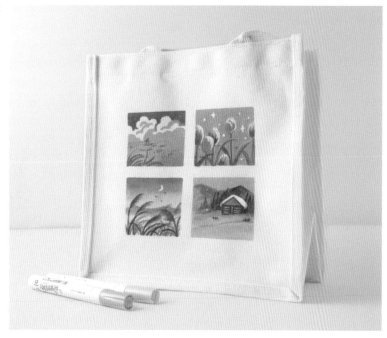

更多应用展示

制作专属日历

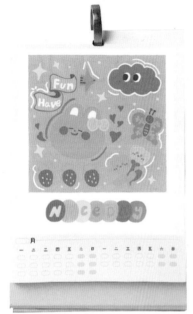

画好的日历装裱起来并放在家里，就是非常好看的装饰物。

日历使用同一个模板，系列感更强。

日历是作者每年都会制作的。如果制作12个月的日历，画面之间最好有一定的连续性，且排版保持一致，这能让作品看起来系列感更强，装饰性也更强。日历常见的主题有美食、节气等。

制作背景墙

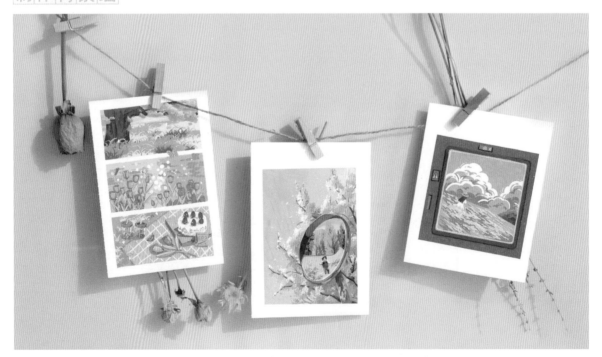

绘制作品的时候，可用美纹纸胶带将画面四周固定，边距尽量保持一致，这样后续展示的时候会更好看。作品绘制好后，可利用夹子或者贴纸等物品，将其挂在墙上做装饰。展示的作品之间可有一定的联系，如都是简笔画等，同时还可添加干花等元素，让背景墙变得更好看。